SPÉCIALITÉ DE CATALOGUES, ALBUMS

ALENÇON. — IMP. F. GUY

PRIX-COURANTS, MÉMOIRES, LABEURS

LES
PEINTURES DÉCORATIVES

DE

Puvis de Chavannes

AU

PALAIS DES ARTS

Par Ed. AYNARD

Président du Conseil d'administration des Musées de Lyon

LYON

LES PEINTURES DÉCORATIVES

DE

PUVIS DE CHAVANNES

LES
PEINTURES DÉCORATIVES

DE

PUVIS DE CHAVANNES

AU

PALAIS DES ARTS

Par ED. AYNARD

Président du Conseil d'administration des Musées de Lyon.

LYON
IMPRIMERIE MOUGIN-RUSAND
3, rue Stella, 3
—
1884

LES
PEINTURES DÉCORATIVES
DE
Puvis de Chavannes
AU
PALAIS DES ARTS

CELUI qui aime vraiment les arts, n'aime pas à en discourir ; il préfère s'abandonner simplement, dans un silence ému, à son admiration et à son enthousiasme. L'esthétique est un des sujets sur lesquels il est le plus facile de ne pas se comprendre. Il est douteux que ses commentaires subtils, qui découvrent dans les œuvres d'art surtout ce que ceux qui les ont faites n'y ont pas mis, aient beaucoup servi les artistes et contribué à l'éducation générale. Un amoureux n'éprouve que rarement le besoin de disséquer l'objet de sa passion et le critique, fût-il de rencontre, est un anatomiste de ces sentiments qui ne se trouvent pas au bout d'une plume ou d'un scalpel. Mais enfin il faut bien parler de quelque chose; il est convenable d'écrire

sur les œuvres d'art, ne serait-ce que pour leur rendre hommage et afin de les signaler au public. A ce titre, il serait difficile de laisser passer sans quelques fanfares un événement aussi considérable pour les arts lyonnais, que celui de l'installation récente des peintures de Puvis de Chavannes, au Palais Saint-Pierre. C'est dans cet état d'esprit respectueux et résigné, envers l'art et l'artiste, que sont présentées les impressions et digressions qui suivent (1).

Quand on gravit péniblement, car les degrés en sont raides, l'escalier neuf du Palais des Arts, qui est d'un imposant caractère, on passe graduellement de l'obscurité où il est plongé jusqu'au premier étage, à un jour de plus en plus franc, tombant de la petite coupole qui le couronne; on s'initie peu à peu à la lumière, et lorsqu'elle est complète, elle dévoile sur les quatre murailles du sommet une foule de figures, d'abord indéterminées, qui semblent se mouvoir dans toutes les nuances d'un azur prédominant. Tel est le premier effet saisissant des compositions de Puvis de Chavannes. Puis l'œil caressé, aime à se reposer un instant dans ce vague et à goûter tout d'abord la sensation de rêve, qui est une de celles

(1) C'est sur la proposition du Conseil d'Administration des Musées, que M. le Maire de Lyon a confié à M. Puvis de Chavannes, au mois d'août 1883, la décoration du nouvel escalier du Palais des Arts. L'artiste ne s'est pas écarté du programme qui a été formulé par lui-même à cette époque. Le prix des peintures a été fixé à 40,000 fr.; comme on peut évaluer à 10,000 fr. au moins les frais de tout genre incombant à l'artiste, on voit qu'il a reçu à peine 30,000 fr. pour plus de trois années de travail exclusif et sans relâche, c'est-à-dire 10,000 fr. par an. C'est ce que demande un aquarelliste en vogue pour une seule de ses rapides productions.

L'Etat, par la bienveillante entremise de M. Kaempfen, directeur des Beaux-Arts, a contribué pour moitié à la dépense.

que l'œuvre apporte. Ce sont nos songes les plus doux et les plus nobles, qui sont là flottants sur l'édifice, et qui s'y fixent sans avoir l'air de le heurter. Muses que nous avons invoquées au moins une fois, antiquité sublime qui soutient notre esprit et lui conserve les vestiges de sa grandeur, christianisme tendre qui a sauvé le monde en parlant si doucement et si tristement au cœur, souvenirs du pays natal qui nous rappellent la religion moderne de la patrie, tout se confond dans une synthèse peinte de la vie spirituelle.

Quelque vaste que soit cette synthèse, les développements en sont très clairs et très simples. Les Muses représentent le mystérieux et inconnaissable esprit inspirant l'art, qui prend ses deux grandes expressions : la forme et le sentiment. L'idée de forme qui engendre la beauté suprême est associée à l'art antique ; l'idée de sentiment à l'art chrétien. L'art antique, c'est la tête ; l'art chrétien, c'est le cœur. Et pour relier la patrie lyonnaise à ces lois d'en haut, comme pour reprendre par elle le grand chœur de l'ensemble, l'artiste symbolise l'union du Rhône et de la Saône ; le Rhône étant la force, qui est encore antique, et la Saône étant la grâce, la grâce féminine dont l'exaltation est moderne et chrétienne.

C'est pourquoi les trois grandes compositions s'appellent le *Bois sacré cher aux Arts et aux Muses; Vision antique; Inspiration chrétienne.*

Le *Bois sacré*, placé sur le mur du fond, semble projeter de ses profondeurs l'art antique et l'art chrétien, qui déroulent leur histoire sur les murs latéraux ; et la figuration du Rhône et de la Saône, brisée par la porte de la galerie des Peintres lyonnais, fait face au *Bois sacré.*

Cette première composition a l'aspect mystérieux qui lui convient. Au bout d'un lac qui reflète un ciel d'or fluide, dont on ne voit qu'une bande, car il est masqué par une montagne d'un bleu sombre aux flancs couverts d'un bois dont on pressent l'épaisseur, sont assemblés les Arts et les Muses. Les Muses initiatrices devisent de choses sublimes, avec la simplicité, le calme, et la hauteur sereine qui siéent aux immortels ; deux figures ailées, d'un mouvement charmant, traversent l'espace et l'animent. Arts et Muses sont groupés autour d'un petit temple d'ordre ionique, sur un rivage de ton extrêmement doux, crépusculaire, parsemé d'arbustes, de fleurs à la fois réelles et rêvées, comme les êtres humains entre ciel et terre qui peuplent le séjour sacré. Aux deux extrémités de la composition, formant retour sur la muraille et comme les volets d'un tryptique, d'un côté la Muse tragique vêtue de deuil est assise au pied d'un saule : c'est Desdémone sans doute ; de l'autre côté, et pour former opposition à l'éternelle plainte humaine, un bel éphèbe, d'une élégance fine et svelte, quelque peu androgyne, prépare, dans toute la joie de sa jeunesse, les couronnes de laurier pour les futurs vainqueurs de la vie. Il est malaisé de rendre en quelques mots l'impression poétique de cet harmonieux ensemble, l'effet émouvant de ce paysage élyséen, peuplé des créatures de l'esprit qui indiquent aux hommes qu'elles seules goûtent la vie glorieuse et tranquille. C'est bien là, dans ce paysage de visionnaire bien éveillé, tout vibrant d'or et de sombre azur, que doit s'accomplir la génération à jamais incomprise de l'art, qui va s'épanouir ensuite en notes plus claires et plus visibles, dans ses filiations païennes et chrétiennes.

La *Vision antique* se présente avec une puissance simple. Au pied d'un promontoire couronné par un temple de marbre, le temple, la Muse invite à l'action, en lui tendant un ciseau d'or, le statuaire couché à ses pieds. Au-dessous d'eux s'étale la vie heureuse et simple de l'antiquité, tout près de la nature et l'embrassant : berger jouant de la flûte, femmes dans le délicieux repos offrant au soleil leur inconsciente nudité, cueillant le fruit, puisant l'eau ou lutinant le bouc ; un peu plus loin, au bord de la mer d'un azur méditerranéen, la frise de Phidias s'est détachée du Parthénon et galope sur la plage aveuglée de lumière ; la cavalcade des jeunes hommes qui se rendent aux Panathénées se détache en blanc pur sur le bleu profond de la mer. Cette évocation est d'un merveilleux effet ; qui eût pensé qu'on pourrait encore obtenir quelque chose d'original en s'appropriant les cavaliers de Phidias ?... Tout au fond de la scène immense, une haute montagne aux parois abruptes, d'un rouge violacé, barre l'horizon et la mer. La *Vision antique* est fermement peinte ; le ton profond de la montagne et des flots soutient et fait valoir les robustes assises de granit rose du promontoire sacré.

La vie grecque se répand dans l'immense campagne, que l'air et la lumière inondent. L'*Inspiration chrétienne* se réfugie dans le monastère fermé dont la porte ne s'ouvre que pour les pauvres et les souffrants, envers lesquels on voit des moines pratiquer les œuvres de miséricorde. Au-delà de la porte, s'étend un préau que nul pas mondain n'a jamais dû fouler ; puis le cloître, sorte de *campo santo*, sous lequel les religieux et les artistes sont réunis et se pénètrent mutuellement (l'un de ces derniers rappelle les traits d'Hippolyte Flandrin) ; d'autres

religieux entretiennent le feu d'une lampe devant la Vierge et l'Enfant, qui sont la grande découverte de l'art chrétien, pendant qu'un artiste ascète, d'une maigreur et d'une longueur extrêmes, tenant du Dante et de Don Quichotte, vient de peindre sur la muraille des fresques de l'Ecole angélique sur fond d'or, et se recule pour juger de l'effet. Au centre de la composition, un grand lys, placé dans un vase de bronze, raconte la pureté et le courage de ces hommes; toute chair est proscrite. Chasteté, charité, art d'amour doux et douloureux, qui consume et qui répare, scission avec le monde barbare qui avait succédé au monde antique, paix du cœur, retraite pour les purs et les brisés, voilà ce que nous montre la délicieuse et mélancolique page de l'*Inspiration chrétienne*. Le fond de la toile seulement s'ouvre sur la vie du dehors; c'est pour faire entrevoir le paysage caractéristique de l'Italie. Les colonnes funèbres des cyprès en pyramide s'enlèvent en noir sur le ciel d'or verdissant du soir. Là encore la poésie simple de l'artiste nous remue par le contraste; n'est-ce pas le *memento mori* du chrétien que ce triste feuillage plaquant sa tache opaque sur la lumière glorieuse et impassible? C'est la note suggestive de l'*Inspiration chrétienne*, comme l'apparition de la cavalcade du Parthénon est celle de la *Vision antique*.

Enfin le cycle de ces peintures est fermé par une image de Lyon. Le Rhône et la Saône vont s'unir au sein de notre nature. D'un côté, le Rhône est au bout de sa course à travers la ville; on le voit sur l'arrière-plan décrire la courbe superbe de son entrée dans Lyon; on aperçoit, comme indication du lieu, deux des moulins vénérables, bossués et moussus du quai d'Herbouville, que le beau coteau surplombe, paré des

couleurs de nos automnes. Quant à la rivière, elle arrive au confluent en épandant avec lenteur ses eaux à travers les saulées. Le Rhône, auquel M. Puvis de Chavannes a enlevé l'appareil classique des vieux fleuves à barbe, pour le représenter sous les traits peu compliqués d'un robuste marinier de Givors ou lieux circonvoisins, s'apprête à jeter ses filets sur une molle et blonde Saône qui, légèrement renversée sur un arbre pourri, les pieds dans les fleurs, semble prête à toutes les soumissions. Malgré la rude puissance de son futur seigneur, on peut encore dire :

............Elle se fait aimer.
Sa grâce est la plus forte....

Ainsi se présente, dans son ensemble, cette œuvre qui fait penser et qui émeut. La facture en est variée ; on peut ajouter qu'elle est inégale. Le *Bois sacré*, qui paraîtra à plusieurs, supérieur en poésie et en invention, donne la sensation juste, par son paysage brillant et obscur, par ses figures à l'état d'apparition, qu'il recèle le germe ignoré de l'art ; c'était une tâche audacieuse que de rajeunir, sans l'aide de ces indications allégoriques si banales et si faciles, l'histoire usée des Muses. Dans la *Vision antique*, l'exécution prend la force et la santé morale et physique des temps héroïques de la Grèce. Les terrains, dans leurs reliefs accentués, la couleur par ses oppositions plus décidées, semblent montrer que c'est l'architecture et la sculpture qui sont les modes d'expression antique. La peinture, au contraire, est l'art moderne par excellence, elle sort passionnée et informe du cloître chrétien. Aussi le faire de l'*Inspiration chré-*

tienne, est-il, par intention, moins énergique et un peu effacé. Quant à l'exécution purement matérielle de l'œuvre, il faut concéder qu'elle est parfois irrégulière, à condition qu'on ait la volonté d'y prendre garde. Car le caractère invariable des grandes choses d'art, c'est de se présenter au spectateur comme de toutes pièces et coulées d'un seul jet; on ne trouve les défauts que par réflexion. Qui songe tout d'abord à l'adorable gaucherie de la statuaire du Moyen-Age, ou que les personnages de l'Angelico, sont tout âme et sans corps? ou bien que le grand Donatello est souvent d'une rudesse sauvage?

Assurément, il y a des écarts dans le procédé de Puvis de Chavannes. Quand on étudie le bel adolescent qui cueille le laurier dans le *Bois sacré*, dont le torse est d'un modelé si souple et si serré, le dos superbe de la femme qui joue avec la chèvre dans la *Vision antique* et plusieurs parties de la figure de la Saône, on s'inquiète de ce que la même main ait pu avoir, dans les travaux énormes auxquels elle s'est livrée, certaines défaillances ou certains oublis. Oui, il y a de l'inachevé dans Puvis de Chavannes, sans cela il ne serait pas lyonnais. C'est peut-être d'une profonde philosophie que de ne point achever ce qui doit finir. Qu'entend-on au reste par achevé? Ce que l'artiste a voulu vous dire, est-il dit? Tout est là. *Un artiste*, a dit Diderot, *est plus grand par ce qu'il laisse que par ce qu'il exprime.*

On comprendrait mieux ce que veut dire achevé en sculpture, car c'est l'art de la forme complète et réelle; il n'y a point en elle de tricherie pour ainsi dire. La peinture est au contraire fictive; fictive dans le trait qui cerne les contours, dans la couleur douteuse que nul œil ne voit de même, dans sa perspective de convention. Elle nous paraît terminée, lorsque le

peintre nous paraît avoir été jusqu'au bout de sa fiction.

Les amis de Puvis de Chavannes constatent au reste, sans aucun déplaisir, qu'on ne peut parler de lui sans colère ou sans amour. Ici on a déjà entendu quelques discours enflammés auprès de ses peintures; c'est dommage qu'on ne s'y soit pas battu comme aux *Burgraves*, car il y a quelque chose de pire que le mauvais goût, c'est l'indifférence. Au reste la discussion vive à laquelle est soumis cet artiste n'a rien qui puisse étonner; elle flatterait plutôt quand on se rappelle que des maîtres, tels que Géricault, Eugène Delacroix, Rude, Courbet, Corot, Théodore Rousseau et Millet, sans compter les autres, ont été ou méconnus ou violemment contestés, ou refusés au Salon, ou même souffrants de la faim comme J.-F. Millet. Puvis de Chavannes a le malheur d'être plus heureux; tout critique d'art rendant compte d'une Exposition, commence à parler de lui avant tout autre; les plus hautes récompenses lui ont été décernées par les artistes eux-mêmes; il fait école sans avoir d'élèves, et ses œuvres trouvent la magnifique hospitalité des monuments publics; après Lyon, c'est l'amphithéâtre de la nouvelle Sorbonne qu'il va décorer.

L'indignation bourgeoise, car il y a beaucoup de bourgeoisie dans les arts, qui persiste contre lui, vient de ce que la plupart se mettent, pour forger leur appréciation, dans un moule traditionnel que rien ne peut entamer. Pour ceux-là, quand on ne dessine pas d'une certaine façon, on ne dessine point; quand on n'accommode pas sa peinture à de certains effets, on ne sait peindre. Ceux qui aiment notre maître, sont ceux qui sont indifférents aux langages, aux recettes et aux écoles, qui pensent que l'art est un produit de l'esprit, infiniment varié

et qui doit varier comme lui, que l'art se propose surtout de traduire le sentiment à l'aide des moyens sans nombre fournis par la nature, et lorsqu'un artiste, quel qu'il soit, s'appuyant vraiment sur cette nature, leur dit de vraies paroles et de nouvelles paroles, qu'il se livre tel qu'il est, ils veulent l'admirer sans s'inquiéter s'il ressemble aux hommes consacrés qui l'ont précédé.

Il leur est permis de la sorte de trouver que Puvis de Chavannes est original, tellement sincère qu'on le traite de primitif, paysagiste et harmoniste incomparable, restant le seul des contemporains à connaître le magnifique secret de la composition sur la muraille, du mariage de l'architecture et de la peinture, le secret de la fresque sereine et limpide, qui est le poème homérique dans l'art (2). Ce sont les promenades au Panthéon qui ont conquis à Puvis de Chavannes le plus grand nombre de ses admirateurs ; parce qu'on y compare les pages radieuses et fraîches de l'histoire de sainte Geneviève aux pauvretés de certains voisins, aux violences éclatantes de Jean-Paul Laurens qui secouent les murs et semblent les désagréger, ou bien aux banalités savantes de Cabanel qui ne dépareraient pas les galeries de Versailles. On dit une pauvre chose lorsqu'on avance que Puvis de Chavannes dessine peu et n'exécute guère. Cependant l'artiste déterre de temps en temps de ses cartons des dessins d'exécution rigoureuse, témoins certains de sa science ; on a pu les voir l'an dernier à l'Exposition des

(2) Les peintures de Puvis de Chavannes ne sont pas à proprement parler des fresques, puisqu'elles sont marouflées sur le mur ; nous voulons seulement dire qu'elles suivent les lois de la fresque et en ont absolument l'effet.

dessins et portraits du siècle à l'Ecole des Beaux-Arts, et à l'Union des arts décoratifs; de plus, il glisse malicieusement dans toutes ses compositions quelque morceau parfait, à titre d'air de bravoure.

Mais, encore une fois, si formes et couleurs sortent en grande partie de l'esprit humain, ou sont à tout le moins profondément modifiées par lui, si nous sommes les artisans de nos sentiments, que peuvent bien signifier les qualités souvent conventionnelles d'exécution de l'œuvre d'art, lorsque le but est atteint, c'est-à-dire lorsque l'expression est obtenue? Que de langages différents, pour traduire l'éternel sentiment humain puisé dans l'éternelle nature! C'est une sorte de blasphème des yeux que de regarder quelque réaliste grossier après un Léonard de Vinci; malgré les abîmes de pensées et de sensations qui les séparent, ils n'en sont pas moins peintres l'un et l'autre. Le tout est de faire servir la nature à dire ce que nous sommes, ce qu'est notre *moi sentimental;* voilà ce qui est intéressant. La représentation du corps humain est le plus haut but de l'art et s'obtient par des procédés bien divers, qui, en les comparant les uns aux autres paraissent contradictoires. En examinant quelques manières différentes de rendre les objets naturels inférieurs, il sera encore plus facile de s'expliquer.

Ainsi l'art égyptien dégage d'un seul trait impérieux l'essence de l'animal, lion, bœuf ou chat; au contraire, quand Albert Durer, peint son fameux *Lièvre*, il le fait avec une minutie telle qu'on peut compter les poils de la bête, palper ses muscles et ses os; on l'entend souffler, mais on ne voit rien de tout cela, tant l'œuvre est pénétrante, tant le type de l'es-

pèce est fixé en pleine vie. Un Chinois imitera tout aussi bien; son lièvre aura peut-être encore plus de vérité plate, de vérité de procès-verbal; mais cela ne disant rien, ne restera qu'une curiosité. Corot et Ruysdael sont deux grands lyriques du paysage. Le tableau de Corot semble un brouillard lumineux où quelques notes piquées çà et là accusent seules les formes; Ruysdael rend ce qu'il voit avec une précision incomparable, et tous les deux chantent avec des instruments différents leur hymne à la nature. La lumière de Rembrandt est tellement supra-naturelle qu'on a été bien longtemps à découvrir que sa *Ronde de nuit* était une Ronde de jour; il aime à parer ses portraits de perles et de pierres précieuses sur lesquelles se projettent ses feux magiques au milieu d'une ombre épaisse et invraisemblable; on distingue de loin la forme précise des joyaux, de près ce ne sont que d'audacieux empâtements de couleur. Van Eyck a le même goût; il couvre ses personnages d'une vie si intense, de brillantes orfèvreries et de gemmes exécutées avec une patience inouïe, en trompe-l'œil, dirait-on; on n'est cependant frappé comme chez Rembrandt, que d'une majestueuse unité. De part et d'autre, qu'il y ait profusion de détails et luxe d'exécution ou bien comme une vue à distance des objets, l'effet produit peut être égal sans être semblable, lorsque l'idée et le sentiment de la nature ont soutenu le maître.

De même, et sans vouloir outrer les rapprochements, l'exécution sommaire de Puvis de Chavannes n'est qu'un bref langage qui simplifie l'expression, mais ne la voile pas, parce qu'il est profondément naturel. C'est encore un préjugé solidement assis qu'un idéaliste ne peut être naturel. Quand donc vou-

dra-t-on délaisser l'antithèse, le choc stérile des mots? Pas d'idée sans forme, pas de traduction vraiment supérieure de la forme sans idée. En Angleterre, il s'est constitué une école dite préraphaélite, vouée au culte de l'idée pure, tellement brûlante de cette idée que la forme s'en est volatilisée. Dante Rossetti était le prophète de cette école que Burn Jones soutient encore; où n'y a manqué ni de poésie, ni d'imagination, ni de surexcitation religieuse; faute de forme on est tombé dans l'hallucination (3). N'est pas séraphique qui veut. Quoi de plus naturel au contraire que la peinture de Puvis de Chavannes? Dans ses personnes l'attitude et le geste sont toujours d'une parfaite vérité, point de ces tournures de poseurs d'atelier ou d'acteurs qui nous viennent d'Italie, de Bologne surtout, et que nos artistes dits classiques se transmettent d'âge en âge. Ses arbres sont réels; le saule sous lequel se lamente Desdémone dans le *Bois sacré* est le saule par excellence; les cyprès de l'*Inspiration chrétienne* sont des cyprès vivants et non des végétaux du paysage appelé historique; comme les boucs et les chèvres de la *Vision antique* donnent l'idée de l'espèce autrement que les mêmes animaux automates de Brascassat par exemple, qu'on peut voir à deux pas de là dans les Musées. Enfin Puvis de Chavannes, loin de copier les primitifs avec

(3) Dante Rossetti, qui est mort il y a quelques années, a encore ses fanatiques; une de ses toiles s'est vendue récemment à Londres, trois mille livres sterling, soit soixante-quinze mille francs. Burn Jones, le chef présent de l'Ecole, n'a pas de moindres prétentions. Les *esthetics*, ainsi qu'on appelle d'un autre nom les préraphaélites, ont fait révolution jusque dans la mode. Les femmes de la secte s'habillent à la Botticelli ou à la Lippi; tout cela a souvent excité la verve du journal satirique *Punch*, mais tend à disparaître.

lesquels il n'a de commun que la sainte simplicité, est de son temps, car à tout prendre ses réelles supériorités se trouvent dans le paysage, qui est la gloire et la nouveauté de la peinture de ce siècle, et dans l'harmonie, qui rattache la peinture à la musique, c'est-à-dire à l'art préféré et inférieur de l'époque. Puvis de Chavannes, tout en restant très personnel, tient de Corot, de Laprade, et du meilleur musicien qu'il vous plaira de nommer.

S'il fallait cependant choisir la qualité qui captive chez ce maître et déterminer la vraie raison de son influence, c'est que ce qu'il fait a toujours été fortement et poétiquement pensé auparavant; il suit ainsi le précepte de Léonard disant que la peinture est chose mentale.

C'est ici, enfin, qu'on doit éprouver le plus de sympathie pour Puvis de Chavannes, car il est de la famille des hauts esprits lyonnais par son goût pour les rêves grandioses, sa conscience à ne dire que ce qu'il éprouve, sa ténacité dans le travail, par sa probité (4). On a souvent eu l'occasion de remarquer la nature contrastée du lyonnais (5), homme du nord égaré dans le midi, cœur chaud et tête froide, qui allie le rêve au réel, le mysticisme à l'activité, le chimérique au positif, le désintéressement de l'idée et la charité à l'âpreté de l'intérêt.

Comme tout est dans tout, nos artistes se sont trempés

(4) *Natus Rhodani lac probitatis habet,* disait déjà au vi^e siècle, le poète Ennodius en visitant notre cité.

(5) Celui qui écrit ces lignes l'a observé à son tour dans quelques études d'œuvres et d'hommes qui nous sont chers : les *Poésies de Barthélemy et de Jean Tisseur,* les *Vieilleries lyonnaises* et les *Oisivetés* de Clair Tisseur, le *Pèlerinage au Cayla* d'Alexandre Tisseur.

dans ce double courant; les uns s'enivrent de l'idéal, les autres se confinent dans une observation savante, délicate, mais étroite de la nature. On ne s'attend pas à trouver en ces réflexions hâtives une histoire de la Peinture lyonnaise ; cependant on pourrait la faire courte. Avant notre siècle, point de grands artistes, hormis Philibert de l'Orme. Au début de la Renaissance Jean Perréal, dont on ne connaît rien mais auquel on prête beaucoup, et Corneille de Lyon dont on a quelques fins portraits qu'on peut confondre avec ceux de Clouet, méritent d'être cités ; puis les Coustou et Coysevox, Jacques Stella, assez pauvre suivant du Poussin, et c'est tout. Mais Lyon a pris une plus large part au beau mouvement artistique de ce siècle. Ceux qui s'y sont illustrés se divisent nettement en deux groupes; l'un conduit par l'idéalisme ou par le mysticisme qui n'est que l'état suraigu d'idées particulières, l'autre, rasant la terre de près comme les Hollandais et peignant comme ces peintres des peintres. Hippolyte Flandrin, Paul Chenavard et Puvis de Chavannes sont en tête du groupe de l'idée, Janmot qui a eu ses belles heures (6), Orsel (7), qui a eu de très hautes prétentions, ferment la marche. Les réalistes, ou bien si ce mot effraie, les observateurs exclusifs,

(6) Pour apprécier à toute sa haute valeur le talent de Janmot, il faut revoir sa fresque de la chapelle de l'Antiquaille.

(7) L'Etat vient de donner à la ville de Lyon le tableau d'Orsel, le *Bien et le Mal*, qui faisait partie de la galerie du Luxembourg. Il est exposé dans la galerie des Peintres lyonnais. Il est impossible de ne pas être frappé de l'insignifiance de cette peinture, au moins dans le sujet principal; les médaillons qui l'entourent sont meilleurs et d'un dessin serré et délicat; mais comment s'imaginer qu'on a pu y voir un moment l'œuvre d'un rénovateur, et que le pauvre Vibert ait employé vingt années de sa vie à graver le *Bien et le mal !*

les supérieurs dans la technique, sont représentés par Meissonier avec sa science infinie et son œil incomparable, Grobon et son *Petit rémouleur* (8) qui rivalise avec Gérard Dow, Berjon dont le *Cadeau de fruits* (9) peut supporter victorieusement le voisinage de David de Heem, et enfin par Vollon, le maître-peintre des armures, des chaudrons et des potirons. Quelle séparation nette et tranchée, entre ceux de ces artistes qui pensent plus qu'ils ne voient, et ceux qui voient plus qu'ils ne pensent, et quelle folie serait-ce de vouloir les opposer les uns aux autres !

De même parmi les champions de l'idée, parmi ceux qui répondent dans l'art à Ampère, à Ballanche et à Laprade, la diversité s'établit. Hippolyte Flandrin, rêveur et tendre, mais un peu timide, cantonné dans une seule expression, est soutenu par une foi véritable dont il célèbre l'histoire et les cérémonies en des compositions bien rythmées. Paul Chenavard, pur païen, n'a rien trouvé de nouveau dans le monde du sentiment, parce qu'il a tout et trop compris. Il est resté, qu'on souffre la barbarie du terme, purement intellectualiste. Il aurait pu faire quelque magistral livre d'histoire ou de philosophie, aussi bien que ses cartons du Panthéon, qui resteront un des monuments magnifiques d'enseignement général et artistique, d'enseignement par les yeux, qui aient été produits. Puvis de Chavannes participe moralement de ses deux illustres devanciers. Est-il païen ? Est-il chrétien ? Son art ne nous le dit pas. Sa *Vision antique* et son *Inspiration chrétienne* nous montrent

(8) Galerie des Peintres lyonnais.
(9) Galerie des Peintres lyonnais.

seulement que, dans le miroir de son sentiment, les deux âges se sont représentés clairement. Son imagination n'a pas été bornée par une foi exclusive comme celle de Flandrin, elle a moins sondé le fond de tout que celle de Chenavard, elle a pu ainsi se répandre avec plus de liberté et d'abondance; il chante, les autres racontent. C'est une œuvre colossale et riche que celle qui comprend le *Ludus pro patriâ,* l'*Ave Picardia nutrix* et les dix-sept compositions d'Amiens, la *Sainte-Radegonde de Poitiers, Marseille porte de l'Orient,* le *Doux pays,* la *Sainte-Geneviève,* la grande synthèse artistique du Musée de Lyon, et enfin la décoration de la Sorbonne qui retracera l'histoire des sciences et des lettres. Puvis de Chavannes est de ceux qui ont été touchés par l'invisible *mens* et c'est pourquoi on peut compter qu'il vivra, tandis que Bouguereau et tant d'autres, qui n'ont rien à dire, tout en tenant des discours retentissants, iront rejoindre dans l'oubli définitif les artistes qui ont été chéris de Louis-Philippe.

Peut-être faut-il, en terminant, s'excuser de quelque fanatisme; les artistes de ce temps se soucient si peu de nous toucher et de nous élever, que lorsqu'on en rencontre un qui n'a jamais voulu demander son succès qu'à cette tâche vaillante, l'enthousiasme peut légèrement déborder. Dans toutes les directions, nous avons un impérieux besoin d'être soutenus par les hauts sentiments. Le monde retentit de mauvaises paroles; on dit à la face des civilisés que la force prime le droit, et les races sans idées et sans humanité, celles qui nous feront périr, proclament sans cesse que le bonheur et le but sont l'argent. La société démocratique, qui est un fait inéluctable, prête l'oreille à tout cela et est bien disposée à en faire

sa loi. Sans être de ceux qui la maudissent, tout en pensant qu'on doit l'accepter et la servir, il est impossible de ne pas craindre qu'elle s'allie aux ennemis de l'esprit humain. La tendance à rabaisser l'esprit, c'est le virus qu'il faut éliminer, sous peine de mort, de la société nouvelle. L'art, pour cela, a son rôle et sa moralité. La poésie, le temple antique, la peinture chrétienne, ont eu plus d'action secrète sur les âmes que les textes de lois, les grands principes ou même les maximes de morale. Les véritables hommes d'Etat, les vrais sauveurs du peuple, seraient ceux qui, tout en n'entravant point sa marche, donneraient à la démocratie le sens de la beauté, de la vénération de l'esprit, du respect de tous les sentiments et de toutes les traditions. Si les arts peuvent jamais contribuer à former l'intelligence de cette jeune, et à la fois très naïve et très positive société démocratique, ce ne sera point à l'aide des gens qui font des tableaux correctement ennuyeux selon de vieilles formules, ou bien de ceux dont le talent tout de métier n'en appelle qu'aux sens les plus bas, mais bien par les artistes qui proclament la puissance souveraine de l'idée, qui dirigent et excitent notre sensibilité sur ce qui est beau et digne d'amour, qui relèvent ainsi nos cœurs fatigués. En se plaçant à ce point de vue, on se réjouira de voir fixée sur la muraille d'un de nos édifices publics l'œuvre noble du lyonnais Puvis de Chavannes.

LYON. — IMPRIMERIE MOUGIN-RUSAND

www.ingramcontent.com/pod-product-compliance
Lightning Source LLC
Chambersburg PA
CBHW030128230526
45469CB00005B/1849